漫畫！
小藝術家工作坊

L'ATELIER BD
du petit artiste

克蕾蒙絲・班尼珂 (Clémence Pénicaud) 著

許雅雯　譯

致謝

感謝海倫、克蘿艾和整個 Mango 團隊！

這本書獻給凱瑟琳（Catherine），我的心意永不變。

獻給爸爸。

也獻給我的兩位小畫家、漫畫迷，

巴蒂斯特（Baptiste）和卡蜜兒（Camille）。

作者的話
給中文版讀者

很高興這本關於漫畫技巧的小書能有機會在臺灣出版！

孩子總是擁有最豐富且無限的想像力，我很喜歡和他們相處，幫助他們創造屬於他們自己的故事！

在這本書中，我透過一些繪畫技巧來介紹繪圖和寫作方法，為的就是一個充滿魔力的目標：說故事！

祝福你們畫出美麗的作品，永遠記得給自己說個故事唷。

閱讀愉快！

克蕾蒙絲・班尼珂

目錄

前言

漫畫就是以一系列放在格子裡的圖案和文字來說故事。

我在工作坊裡開設漫畫課程時，最喜歡陪著孩子們一起創作故事，幫助他們把故事畫出來！看著想像力如涓涓細流般匯聚成河，把一個完整的故事用畫格表現出來，那種感覺真的很奇妙。

你會在這本書中找到所有需要的元素，包括如何創造人物、畫出他們的模樣、讓他們開口說話，還有說故事的方法。有了這些技巧，你就可以開始創作你的第一個漫畫了。

這本書的最後還有一些初步構思好的小故事，你也可以從那些故事開始練習。

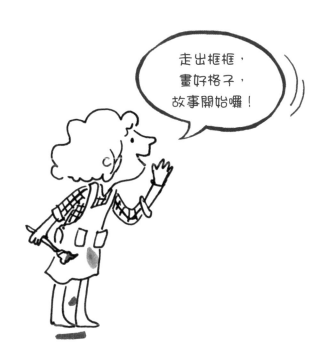

走出框框，
畫好格子，
故事開始囉！

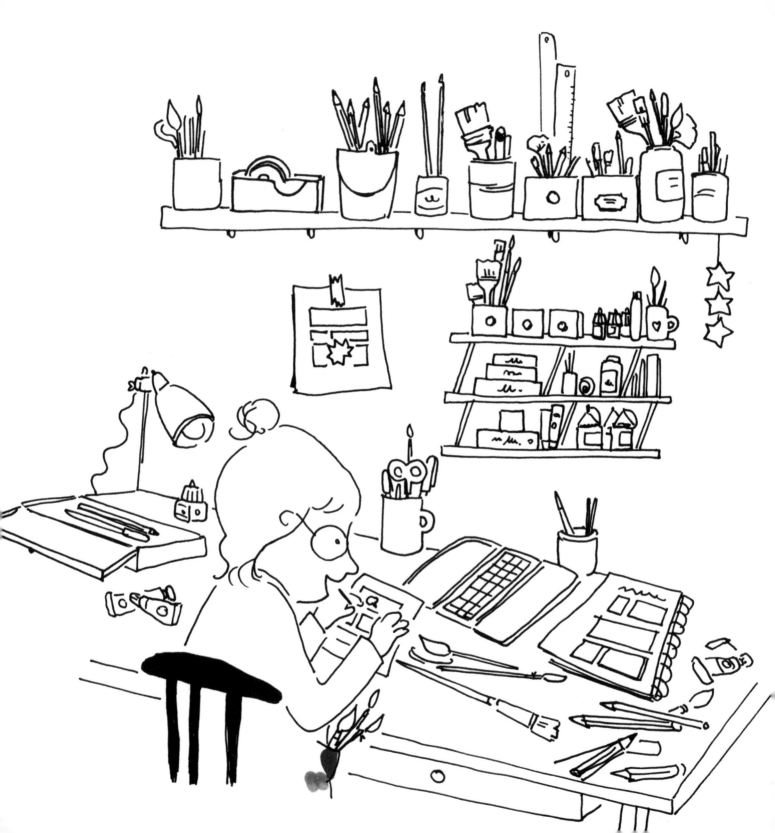

繪畫的關鍵

畫出你的角色

首先，要為你的故事畫一個主角。如果這個主角是人類，可以參考下面這些標準。

以頭的大小為測量的基準：上半身的長度相當於三個頭疊在一起，下半身則相當於四個頭。

人物的年齡不同，比例就會不一樣。

→ 幼童（2-3歲）身材圓渾，頭很大，手臂短短的。

→ 小孩（6-8歲）的頭相對來說還是偏大，可是他們的腿和脖子比較長，也沒有那麼圓潤。

→ 青少年的脖子會拉長，頭比較小，腿也比較長。

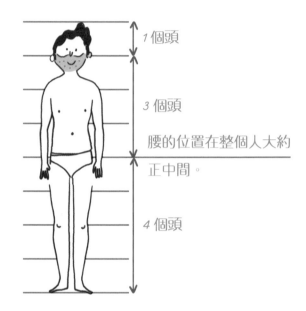

（以頭為比例）

1 個頭

3 個頭

腰的位置在整個人大約正中間。

4 個頭

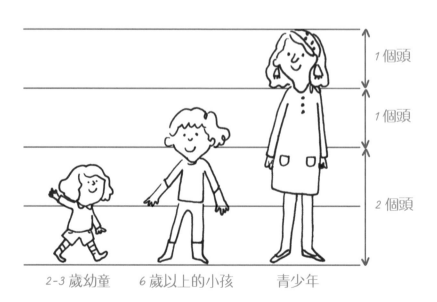

1 個頭

1 個頭

2 個頭

2-3 歲幼童　　6 歲以上的小孩　　青少年

牛刀小試！

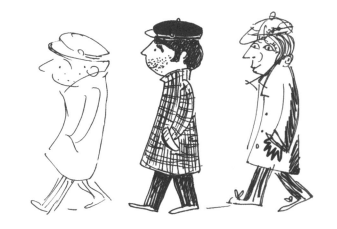

畫人物的方法有上千種。你的人物可以有很多細節，也可以簡單一點，隨心所欲，甚至可以變形扭曲。試試看你喜歡什麼風格吧！

跟著這幾個步驟畫出你的人物……

① 畫出頭部（一個圓圈）。

② 畫出耳朵：耳朵很重要，可以表現出你的人物在看哪裡。

③ 頭髮。

④ 眼睛、鼻子、嘴巴，畫出人物的表情。

接著畫出身體……

⑤ 從頭部畫出肩膀，然後是雙臂。

⑥ 畫出一條腿，再畫另一條。

⑦ 也可以幫他加上眉毛和紅紅的臉頰！

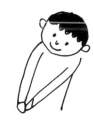
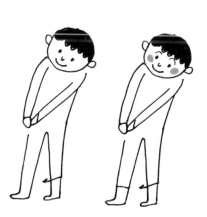

動態人物

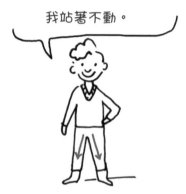

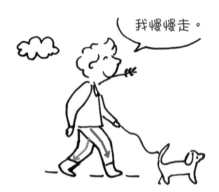

利用雙腿的移動表現出人物正在走路：一腳在前，一腳在後。

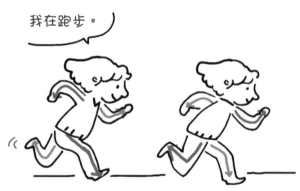

小跑步：雙腿彎曲。

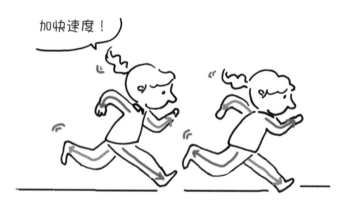

大步跑：雙腿伸直。

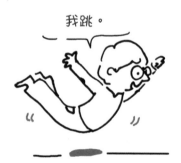

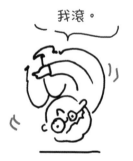

牛刀小試！

觀察下面這些人物，尋找靈感，然後就動手畫吧：為你的人物添加活力與動作……注意不要把手腳的位置和方向搞錯了！

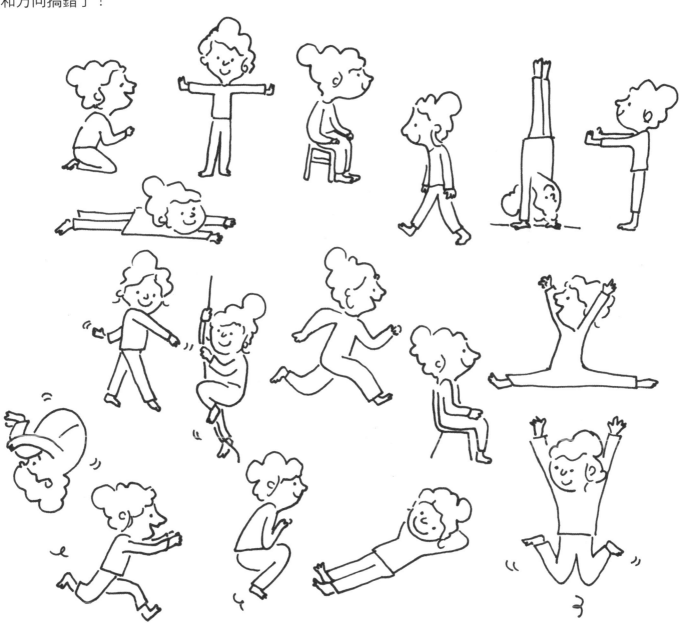

活靈活現的動作

畫漫畫時，有幾個常見的技巧可以用來表現不同的動作，幫助你畫出動態的人物。相信我，這是神奇魔法！

加上幾筆線條……嗒啦，你的人物動起來了！

小雲朵可以表現出速度，表達人物加速或是滑倒都可以用。

腳下的陰影可以製造出人物踩在地上的感覺。如果想要讓他跳起來，也可以在離開地面的腳的下方，畫一塊陰影。這種方法可以製造錯覺，讓人覺得人物離開地面了。

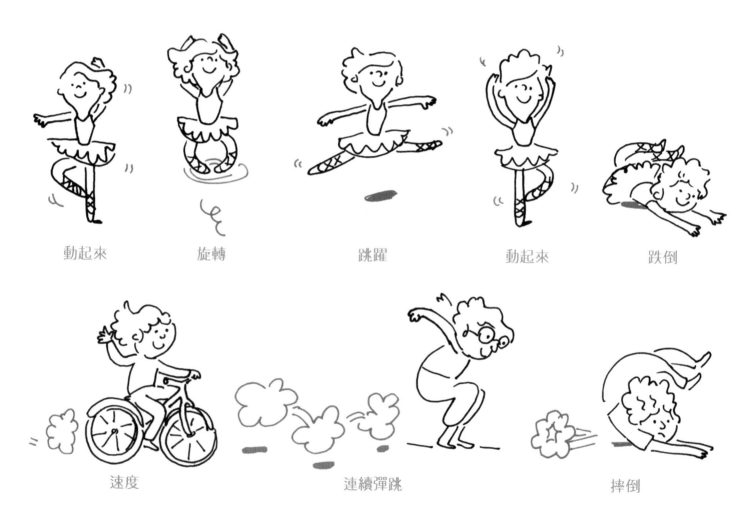

動起來　　　　旋轉　　　　　跳躍　　　　　動起來　　　　跌倒

速度　　　　　　　　連續彈跳　　　　　　摔倒

還有一些其他常用的技巧，例如太陽穴上的一滴汗珠可以表現出人物努力的模樣！

嘴巴前面的一朵小雲代表吐出來的氣。

同一個物品多畫幾次看起來就像在動！

例如下面的劍或跳繩。

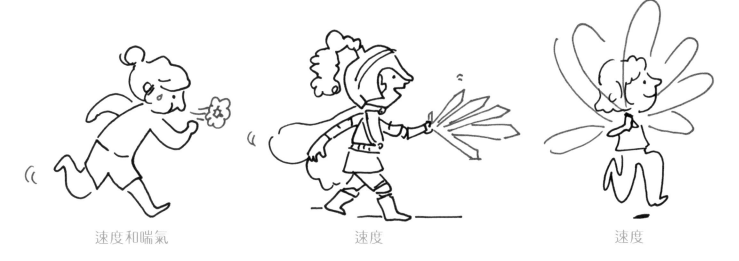

速度和喘氣　　　　　　　速度　　　　　　　速度

畫漫畫時，可以很誇張地畫出人物表情，讓人一看就能理解狀況。

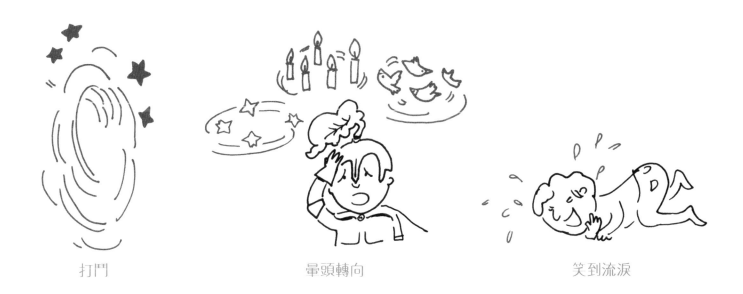

打鬥　　　　　　　暈頭轉向　　　　　　　笑到流淚

特色鮮明的人物

創作角色時，要確保讀者能一眼就辨識出他們；特別是有好幾個人物出場時，必須能立即分辨出來。
例如下面這三個人物相似度太高，很難一眼就看出誰是誰。

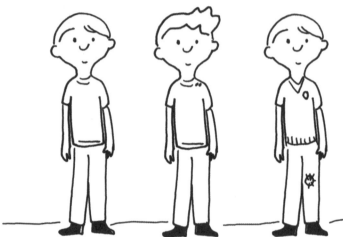

給你的角色一個顯而易見的特色，可以是外觀上的特徵，這樣一來就算人物換了衣服，也可以認得出來。

你可以藉由身材或姿勢的差異塑造人物特色：高、矮、胖、瘦。心理狀態也可以作為辨識點，例如總是一副疲憊的模樣、圓肩駝背、無精打采，或是有黑眼圈……如果是一個充滿好奇心的人，也可以讓他伸長脖子……

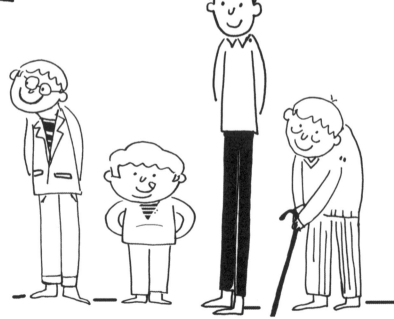

一個角色的性格也可以透過臉部表情來展現。只要改變嘴巴和眉毛的形狀，就可以讓人物做出不同的表情。
就連眼皮的弧度也可以提供額外的線索。

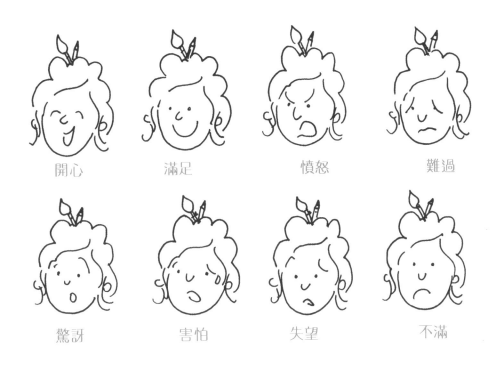

| 開心 | 滿足 | 憤怒 | 難過 |
| 驚訝 | 害怕 | 失望 | 不滿 |

別忘了加上一些外觀上的特徵，讓人物更有特色：鬍子、大鼻子、落腮鬍、雙下巴、粗眉毛……
如果想讓人物看起來年紀大一點，可以加上皺紋：額頭、眼角或是嘴角的弧線。

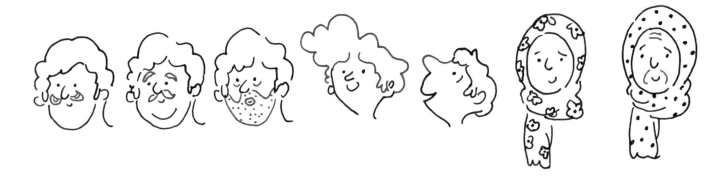

頭飾與髮型

頭飾（帽子、頭巾等）和髮型也可以為你的人物增添特色。

頭飾

半長髮

捲髮

長髮

短髮

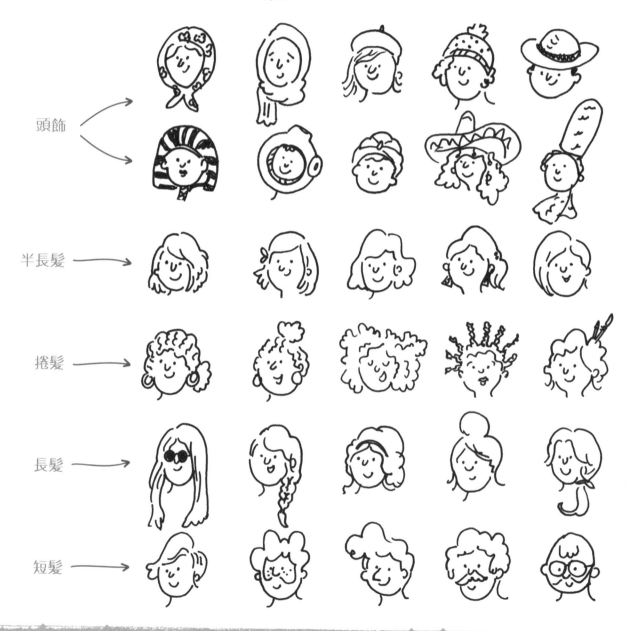

服裝

人物的服裝可以突顯他的個性。學生和國王不會有相同的裝扮！日常的衣服、工作服和變裝用的衣服，各種各樣的服裝，看看能不能從下面這個箱子裡找到靈感……

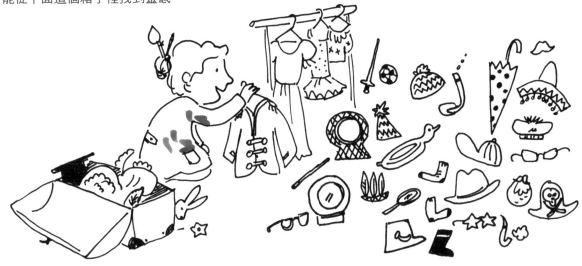

某些著名的角色有固定的服裝和裝飾細節。例如特殊的髮型、鬍渣、脖子上的輪狀摺領（譯註：或稱「拉夫領」，法文稱為fraise），就畫出亨利四世了！還有瑪麗安東尼（Marie-Antoinette）皇后，只要畫上一頂假髮、幾根羽毛、低胸洋裝、一條項鍊和豐滿的嘴唇就可以了。

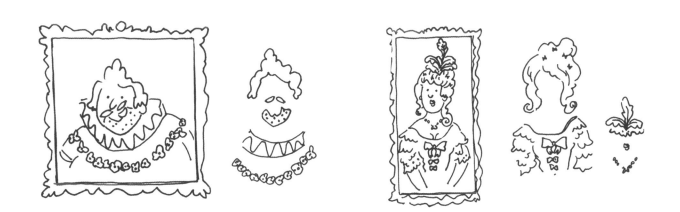

故事場景

場景是一個故事的重要元素！

畫場景的方式很多，可以畫得很精細，也可以簡單用幾筆表現。請看下面這兩張圖的場景都是巴黎，
左邊的圖畫了很多細節，另一張只勾勒了天際線而已，但我們還是一眼就明白！

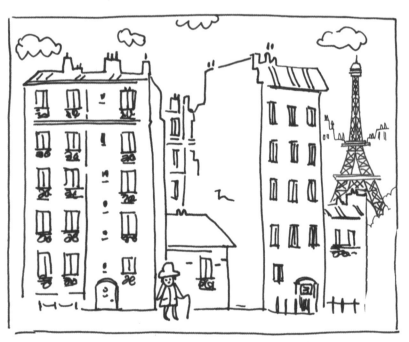

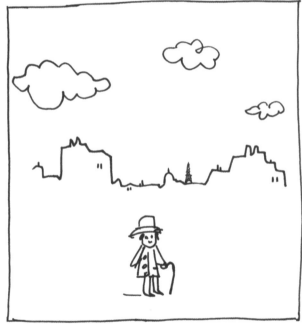

場景的設計可以引導讀者閱讀，帶著讀者從一個框走到另一個框。

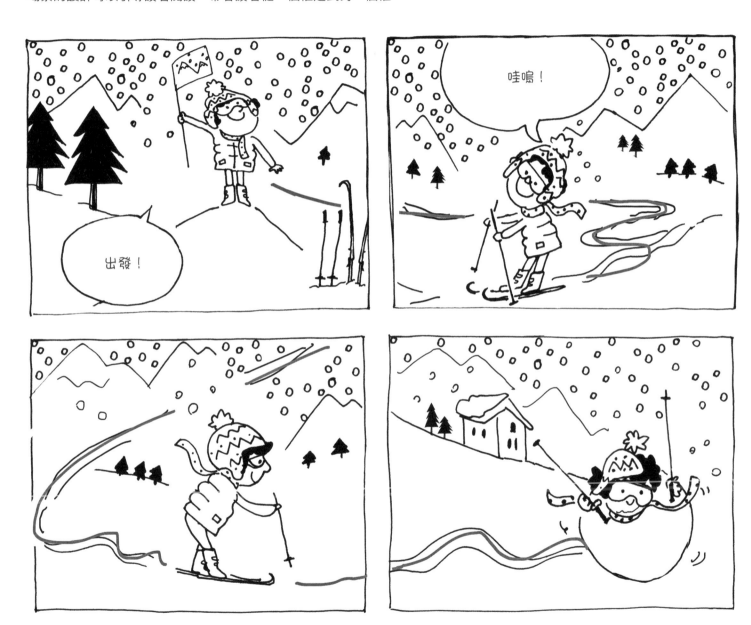

牛刀小試！

參考這幾個例子構思你的故事場景。只需要少數幾個元素，就能表達很多內容！下筆之前先列出你認為必要的元素，就可以避免畫太多無關緊要的細節；畫出重點要件就能建構出你要的場景。

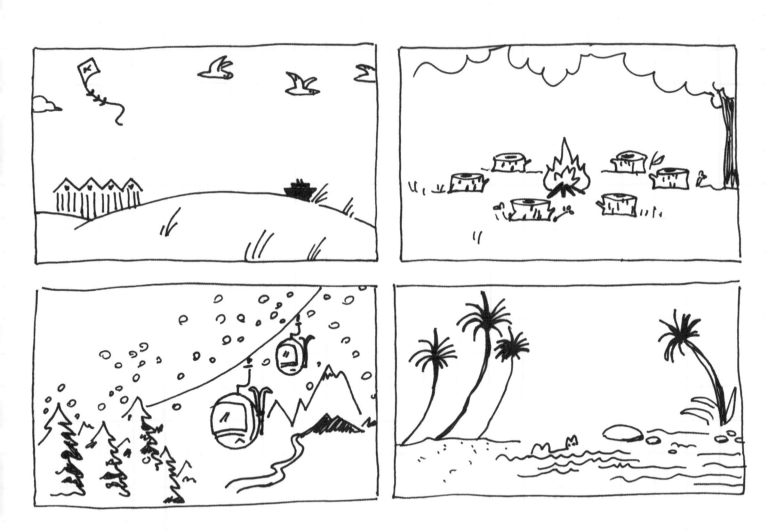

景深

把你的畫分成幾個不同的景深，就可以製造出遠近距離的感覺。

位在最前面的物件擺在畫面下方。你可以看到第一層的景色會遮住一部分第二層的景色，再往後發展時也一樣。

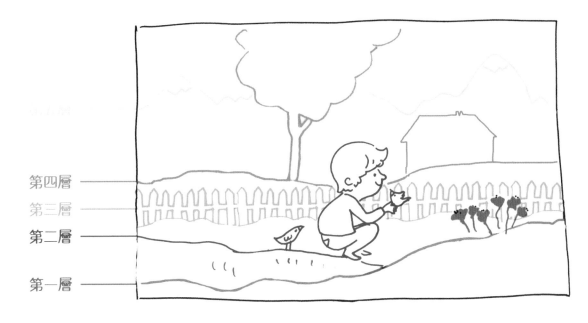

第四層

第三層

第二層

第一層

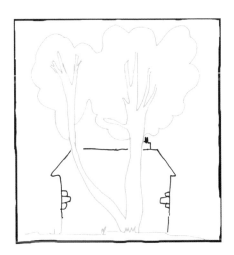 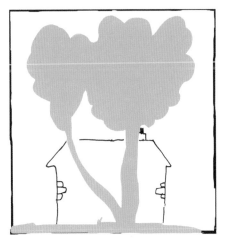

畫出你的漫畫！

繪製漫畫的四個步驟

❶ 劇本：

就是你的故事！動筆畫任何東西之前，先把故事寫下來。

❷ 分鏡：

簡單畫出幾個框，把故事填進框裡。暫時不管格式的問題。這個步驟可以幫助你檢查故事夠不夠「流暢」，是不是看得懂！

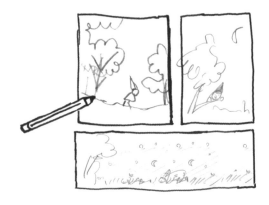

❸ 草稿：

草稿的大小就是完稿的大小。一般會用鉛筆畫出草稿。

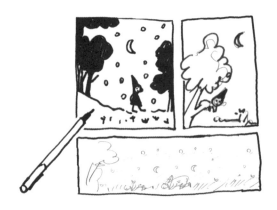

❹ 上墨線（譯註：或稱「上線」）

以鉛筆繪製的草稿作為底圖，畫出確定的線條：這就是完稿了。這個階段通常使用黑色的墨水描圖。最後只要用橡皮擦把鉛筆畫出的草稿線條擦掉就可以了！

從劇本開始

動筆畫畫前，先把故事寫下來！
一開始只要寫簡短的故事就好。

寫一個故事
（不要太長）

不然大家都會睡著！

我有在
認真聽
哦！

面對白紙，不知如何是好。

從哪裡下手
好呢？

翻到下一頁，看看要怎麼說故事吧！

故事是這樣開始的

你喜歡什麼樣的故事呢？偵探？魔幻？穿梭於過去或未來之間的冒險？還是日常小品？
選擇一個主題吧。

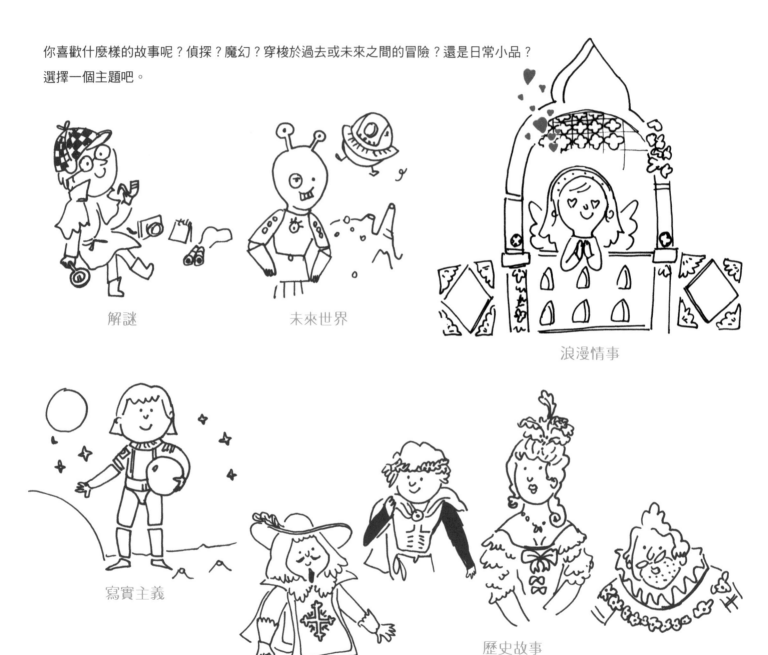

解謎

未來世界

浪漫情事

寫實主義

歷史故事

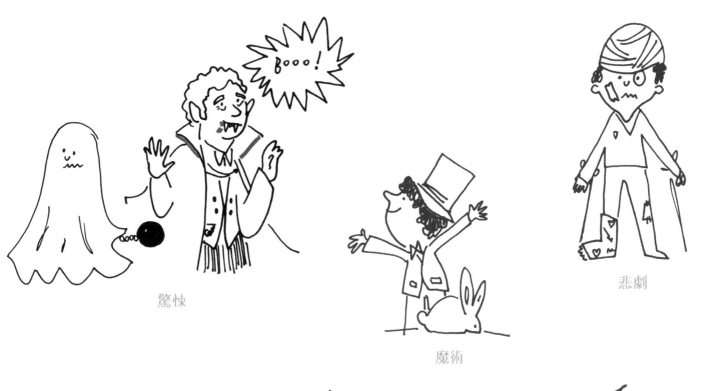

驚悚

魔術

悲劇

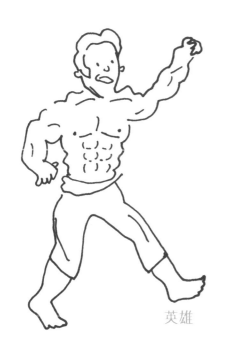

英雄

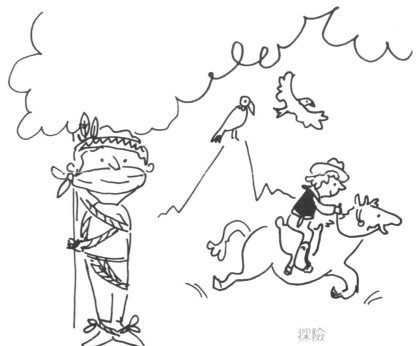

探險

故事的成份

選好主題後，在動筆前，要先列出故事的主要「成份」。

❶ 標題

❷ 主要角色（一個或多個）。

❸ 次要角色。

❹ 故事的幾個重要階段：開頭、主要事件、結尾。

靈感小幫手

這是一個關於盧卡的故事。他今年十歲，擁有神奇的魔力。故事是從一堂數學課開始的：盧卡在課堂上變出了一隻母牛，因此被學校退學了。離開學校後，他開始學習如何讓自己變得更厲害。最後，他回到原本的國中表演了一場令人驚嘆的魔術，所有人都爲他歡呼。

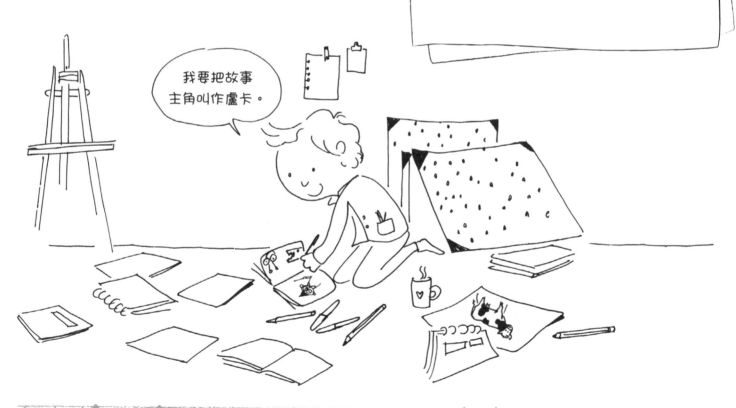

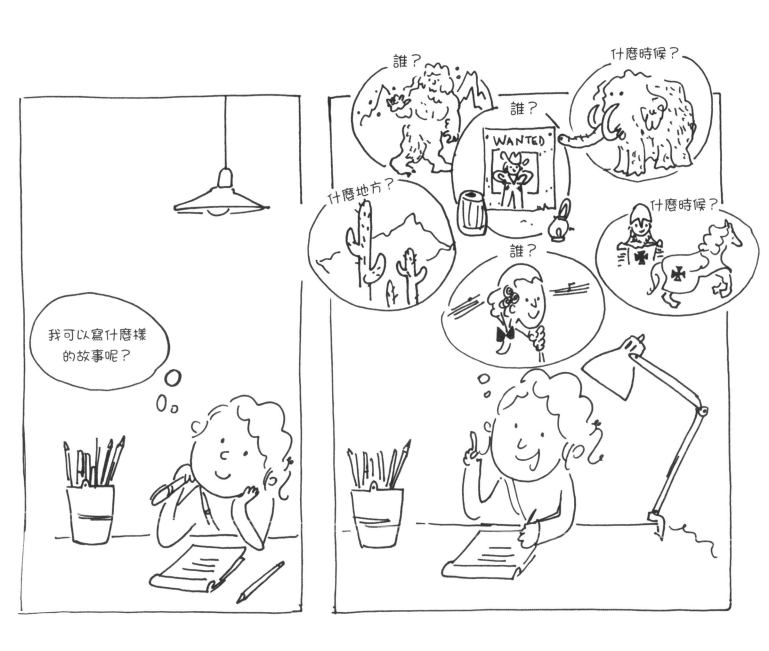

現在，你已經準備好所有的材料，可以開始動筆寫故事了。
不需要寫出漂亮的句子，重要的是把所有的元素都放進去。

分鏡

故事寫好了嗎?現在要把寫好的劇情分鏡了。

這個階段不需要畫得太精細,只要大概呈現出場景就可以了。

這項工作是要決定每個框裡要放什麼東西。

分鏡(故事板)的目的可以幫助你一眼看清整個故事發展,避免重複或遺漏任何重要的環節。

畫格挑戰

運用畫格說故事

1

2

3

4

菓子
Let's books

畫格挑戰

試試不同格形的畫格

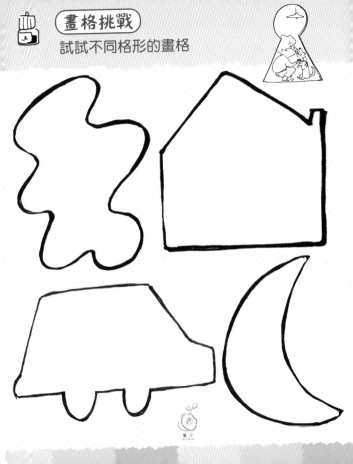

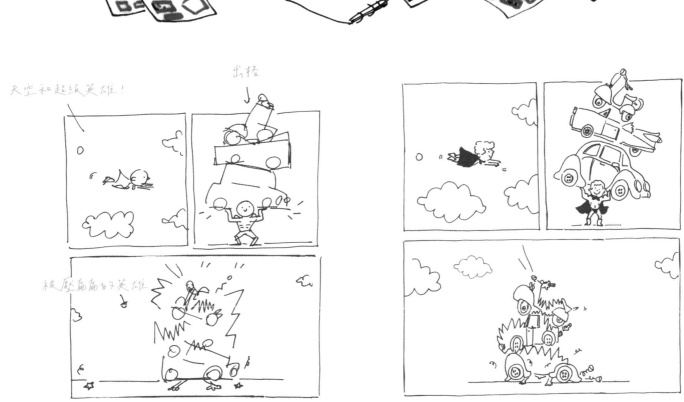

左邊的圖是分鏡的畫法：簡略的圖示和幾句用鉛筆寫的註解，說明畫格內要畫的東西。右邊是畫好的漫畫（上墨線的階段）在完成漫畫之前，花一點時間思考如何分鏡，找到最合適的方法說故事。你會發現有無限種可能！

畫頁

每一頁畫頁會包含很多畫格。

根據你的故事長短，可以決定用一頁或幾頁的內容來述說。

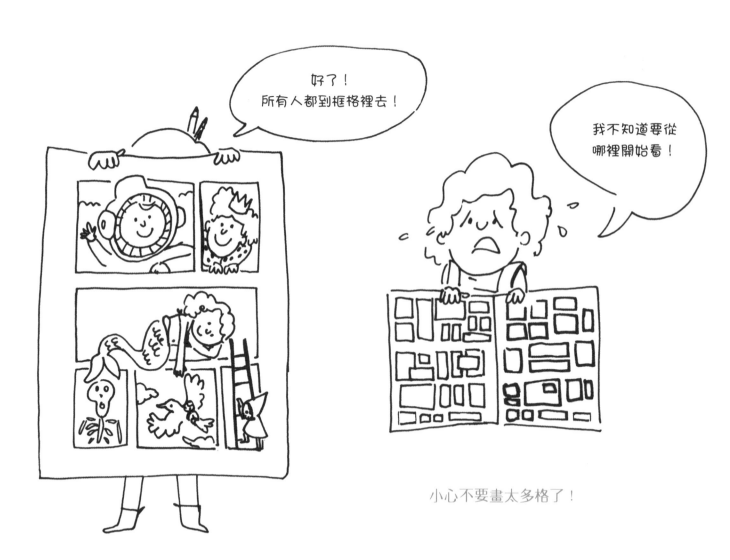

小心不要畫太多格了！

分割畫格

❶ 畫出頁面的邊界。

❷ 畫出橫線把頁面水平切割開來。

❸ 用鉛筆畫出格線。

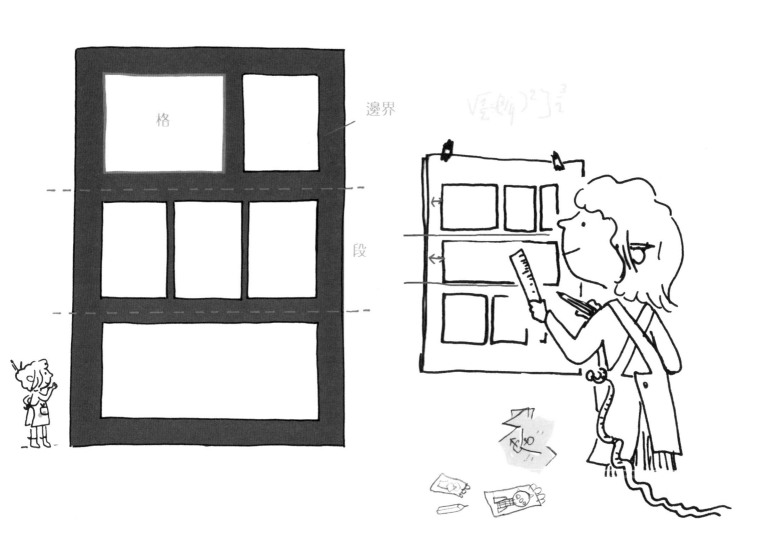

格線可以不用尺畫！

閱讀順序

看漫畫時需要順著一定的方向，否則很容易迷路！
閱讀漫畫的方式就跟讀文字一樣，從左到右，從上到下

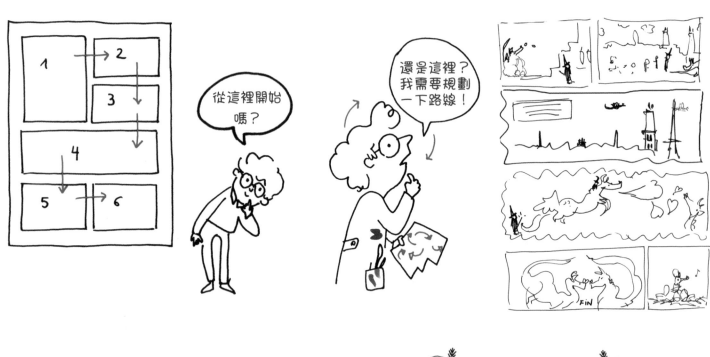

你可以利用閱讀的順序來說故事。
人物向右走和向左走的意思不一樣。

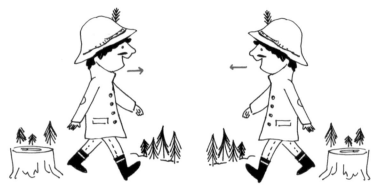

向右走，人物離開現場。　　　向左走，人物回到現場。

有些漫畫只有2或3格，這種漫畫叫「多格漫畫」。你可以在一頁當中畫好幾個多格漫畫，
每一個都是獨立的故事。這些故事的順序一樣是從左到右……除非你看的是日本漫畫！

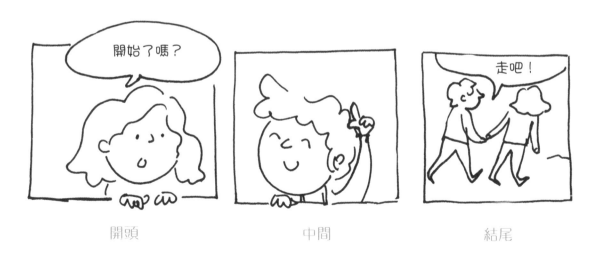

開頭　　　　　　　　　　　中間　　　　　　　　　　　結尾

格形

畫格是用來安排故事人物和其他元素的框架，你也可以根據
內容改變畫格的形狀！

所有的東西都要畫在格子裡！

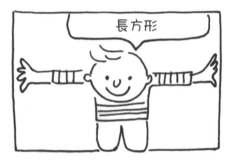

長方形

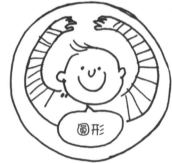

圓形

方形

雲朵形

實線

加粗

格線和形狀都可以改變，沒有什麼不可以的。你可以善用
格子的形狀創造驚喜，可是不要太常做，否則會變得很不
好閱讀。

圖案也可以超出畫格。在還沒有上墨以前，隨時可以擦掉格線，甚至讓格線完全消失！

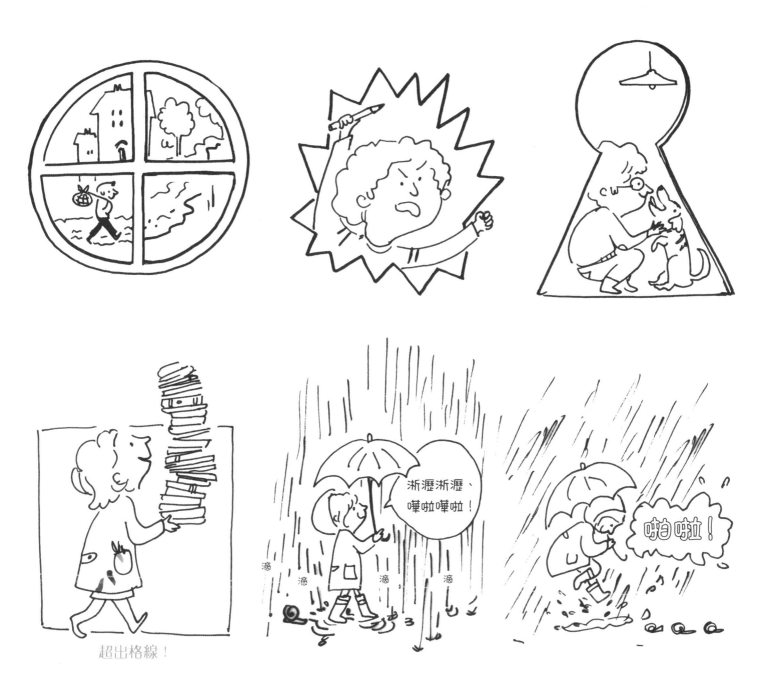

超出格線！

牛刀小試！

找一張紙，畫出下面這八個形狀的畫格（每個框之間的間隙可以大一點），然後在每個畫格裡畫一個場景。這麼做會幫助你習慣不同的畫格。聽起來很難，不過事實上這種限制會激發你更多的創造力！

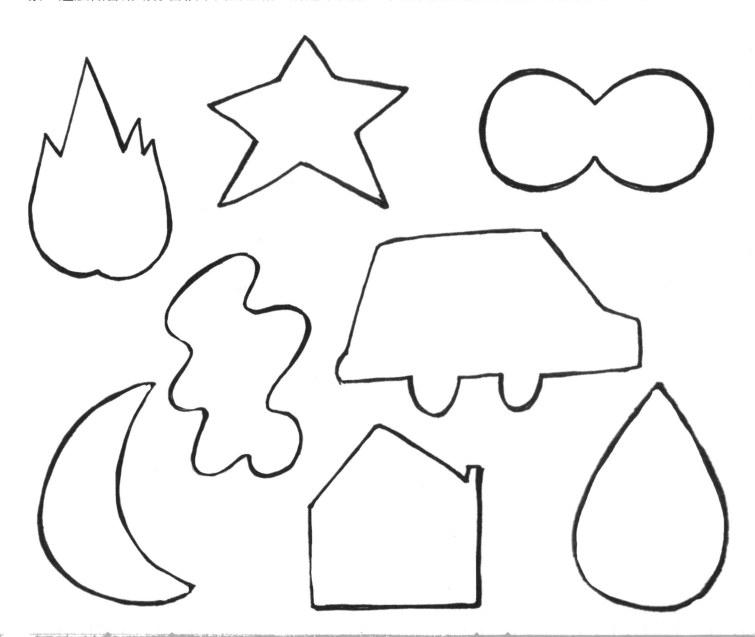

畫格的大小

❶ 正常大小的方格是最常見的。

❷ 超大方格適合用來展現故事的場景，畫出整體規劃，作為故事的開頭。

❸ 壓格可以呈現出高度，也可以展現速度和動作。

❹ 長條狀的格子把時間變慢了。

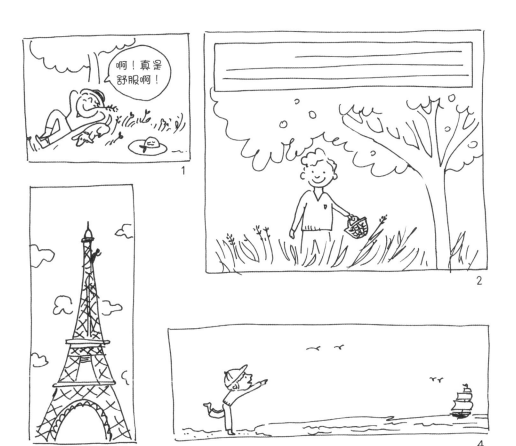

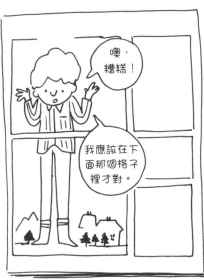

一定要根據畫格的大小來畫圖，不然，可會有意想不到的效果或驚喜！

故事的節奏

為故事分鏡時，需要注意節奏快慢，讀的人才不會覺得無聊。你可以改變畫格的形狀，也可以透過故事的連續性或者切斷連續來調整節奏。

畫格的安排會隨著故事改變。它們在同一個畫頁上組合成一個完整的敘事，就像一場小旅行！

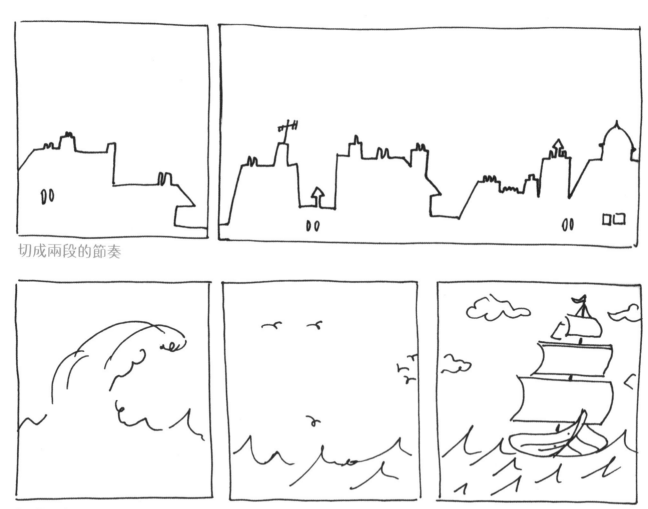

切成兩段的節奏

切成三段的節奏。

牛刀小試！

有時候我們會覺得某個格子畫得特別好，不想切開破壞美感。可是試試又有何妨！漫畫家們會使用下面這個方法（不會大量使用）為一個畫頁調整節奏。

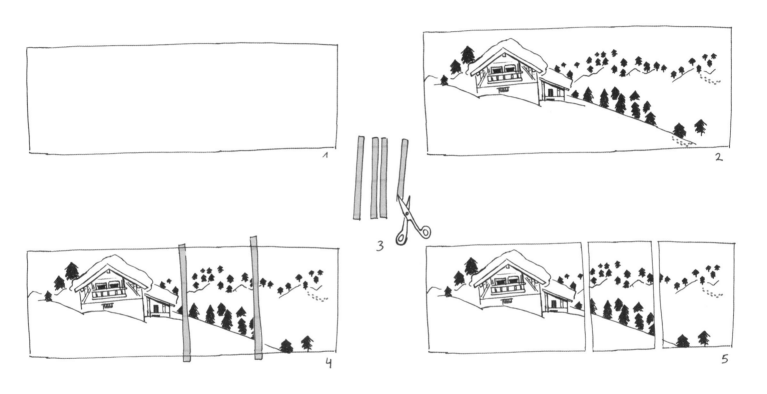

1 畫出一個大長方格。

2 用鉛筆畫出想畫的內容。無論什麼主題都可以，就是不要畫上人物。

3 拿一張白紙，剪成長條狀。

4 把紙條放到圖上，看看效果。

5 如果覺得很滿意，就可以重畫格線。

取景與視角

漫畫的取景方式很多，如果你的故事需要聚焦在人物的眼睛上，那就要一個大特寫。相反的，如果你要看到人物的全身，就會需要一個遠景；如果是要連背景都看得到，就需要一個全景！

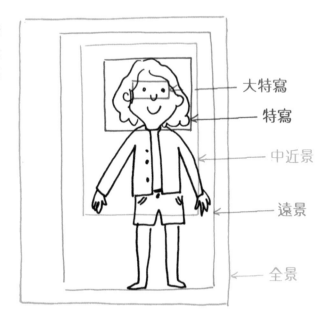

大特寫

特寫

中近景

遠景

全景

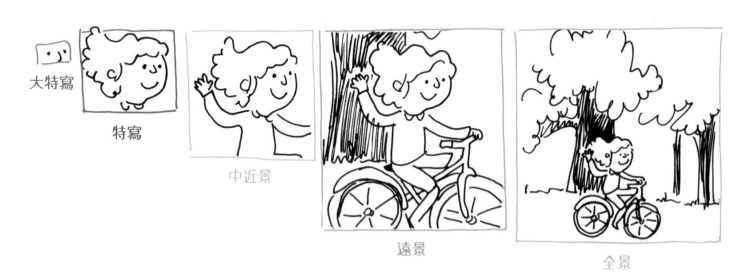

大特寫

特寫

中近景

遠景

全景

可以只給腳特寫，一看就知道人物跳起來了。如果把格子倒過來，他就會倒著掉落！

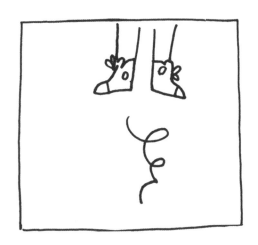 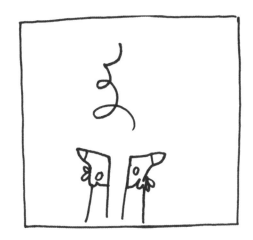

視角指的是看東西的角度。

俯視就像你爬到一棵樹上向下看。

仰視就像你躺在地上，或是想像自己變成一隻螞蟻往上看。

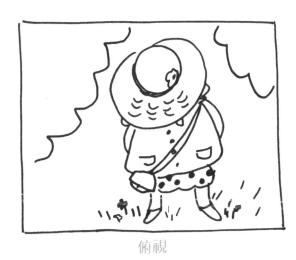

俯視　　　　　　　　　　　　仰視

運用畫格說故事

只要幾個畫格就能組成一個故事！多格漫畫（strip）也可以只用兩個畫格。

例如下面這兩張圖，一樣的圖案，兩個人物面對面，說的是兩人相遇。

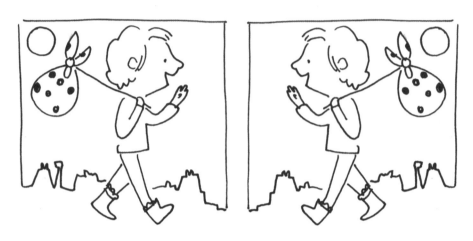

你可以在第二個畫格裡畫出特寫，提供第一個畫格裡看不到的訊息，或者強調一個對理解故事很重要的訊息。下面這個例子裡，第二個畫格畫出掠食者眼裡的倒影，讀者一看就明白了。

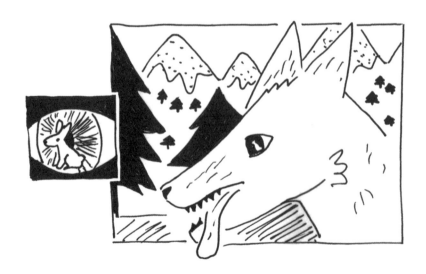

三個畫格，每個故事的第一格都一樣，卻能說出很不一樣的故事。

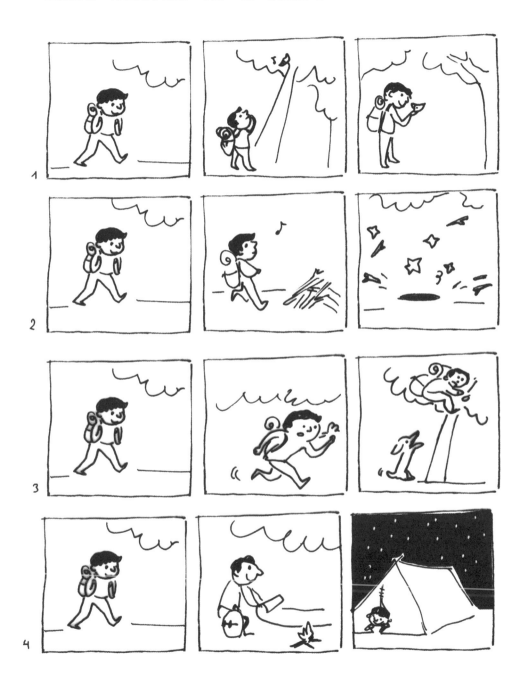

省略情節

畫格之間的間隙除了為漫畫帶來節奏外，也代表了空間與時間的間隔，幫助你省去沒有必要出現的情節。用漫畫說故事時，不需要把所有的細節都畫出來！那些沒有出現在畫頁中的部分，可稱為省略情節（ellipse）。

畫格裡呈現的畫面時間點可以很接近，也可以拉遠一點。例如下面這個漫畫，試著畫出每一個過程……

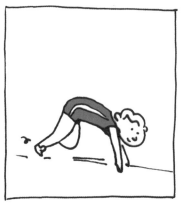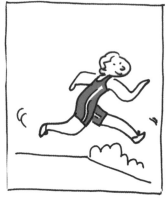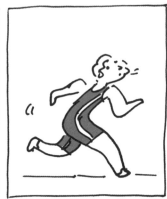

而右邊這個漫畫雖然講的是同一個故事，卻省略了中間的情節：沒有畫出跑步過程。不過我們還是能知道發生了什麼事！

下面這個漫畫裡，有幾個畫格都在重複一樣的事。看好了，如果把第2格和第5格拿掉，
其實不會影響讀者理解！

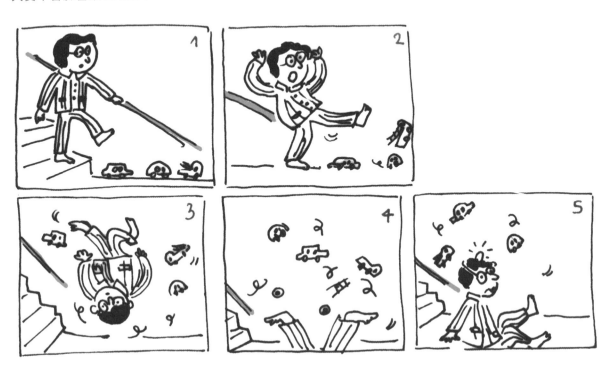

畫漫畫時，只要留下真正對理解故事有幫助的畫面就好！

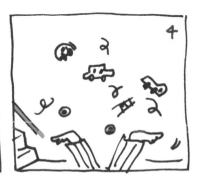

為什麼要有亮點？

說故事的時候，最好用一個亮點收尾。你可以試著用一個轉折來製造驚喜，悲傷的、好笑的、可怕的……都可以。
下面這幾個故事的結尾都有不一樣的亮點。

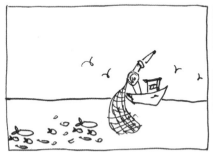 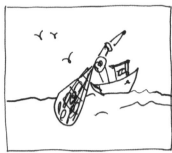 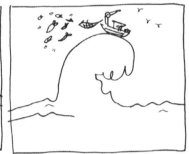

開頭：海上的漁船遇上　　　主幹：魚落入網中。　　　開心的結局：魚群逃離！
一群魚。

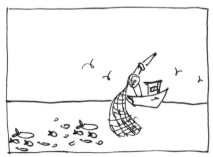 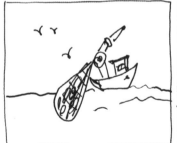 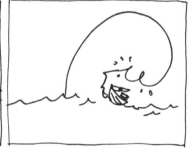

災難結局：大浪吞
噬了漁船！

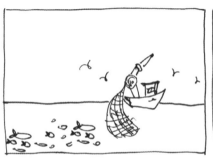 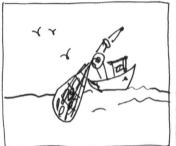 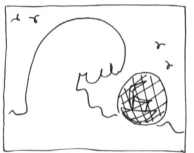

好笑的結局：漁船
被自己的漁網網住
了！

如果你想製造一個巧妙的結尾，也可以再回到故事的開頭，形成一個「迴圈」！
這種反覆的效果總是能帶來一絲幽默感，就像下面這個漫畫。

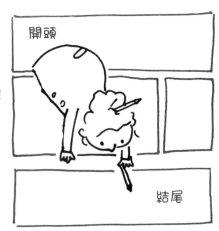

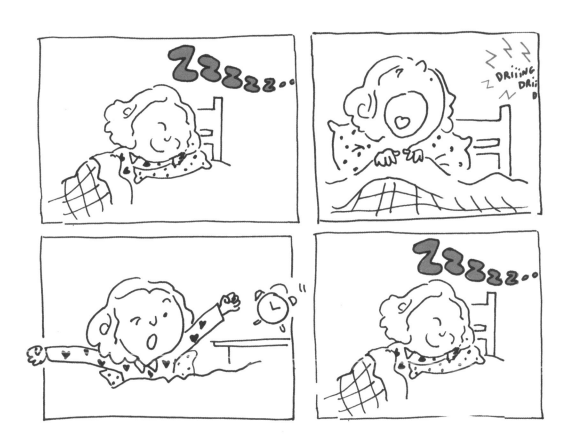

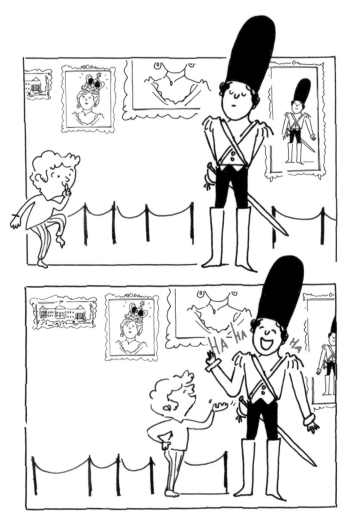

牛刀小試！

參考左頁下方的三格漫畫，選一個主題畫出自己的故事。這種簡短的漫畫可以幫助你只挑重點畫。無論故事本身是長達數年或是短短幾秒，你都要努力讓人一眼就看懂。千萬別忘了亮點！

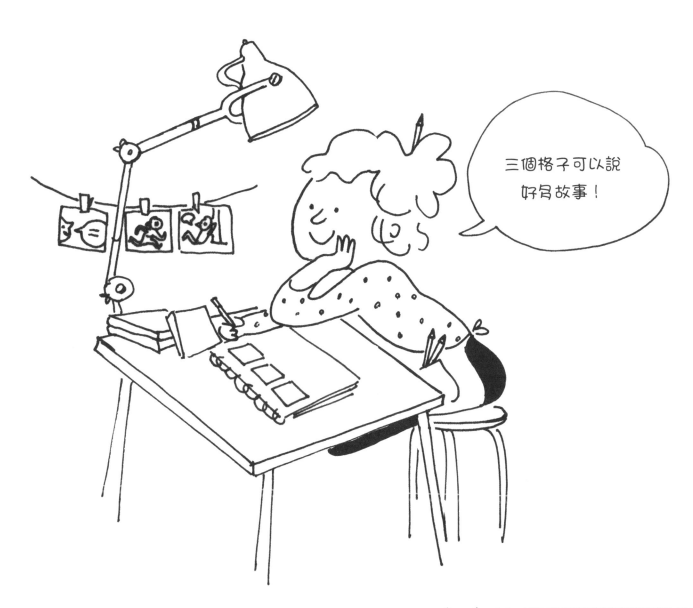

三個格子可以說好多故事！

對話框怎麼畫？

分鏡已經完成了，可是你還沒有加入任何文字？別著急，現在就來看看怎麼處理！用鉛筆仔細地把畫頁重新畫好，這是草稿的階段，在這個階段，你要做的是把每一個畫格裡的東西都畫好。

現在，可以讓你的人物開口說話了！我們需要以對話框進行。

好多話要說！

我（腦袋裡）想的事都寫在這裡！

啦啦啦！

然後啊，然後啊……

把我要說的話寫在這裡！

光從這些對話框的形狀來看，就知道它們可以表達很多不同的情況！圓滑的、鋸齒狀的外框
都表示不同的語氣。即使沒有閱讀文字，光從外框就可以感受到人物的情緒！

最常見的對話框。

代表兩個人正常對話中。

當人物思考或期待某件事、某個東西時，用這種對話框。

當人物大叫，或是受到驚嚇、感到驚訝、覺得害怕時，用這種對話框。

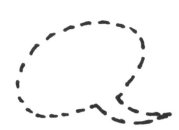

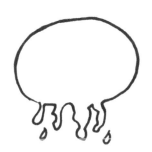

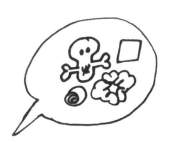

人物小小聲說話。

人物感到焦慮或慌張。

人物很不高興，這種情況經常
會用圖案代替髒話。

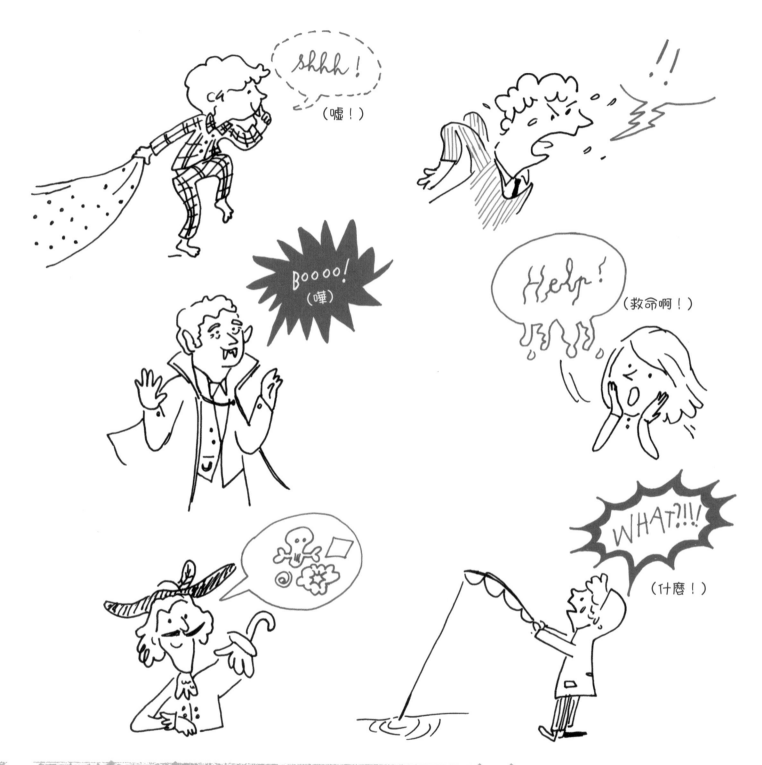

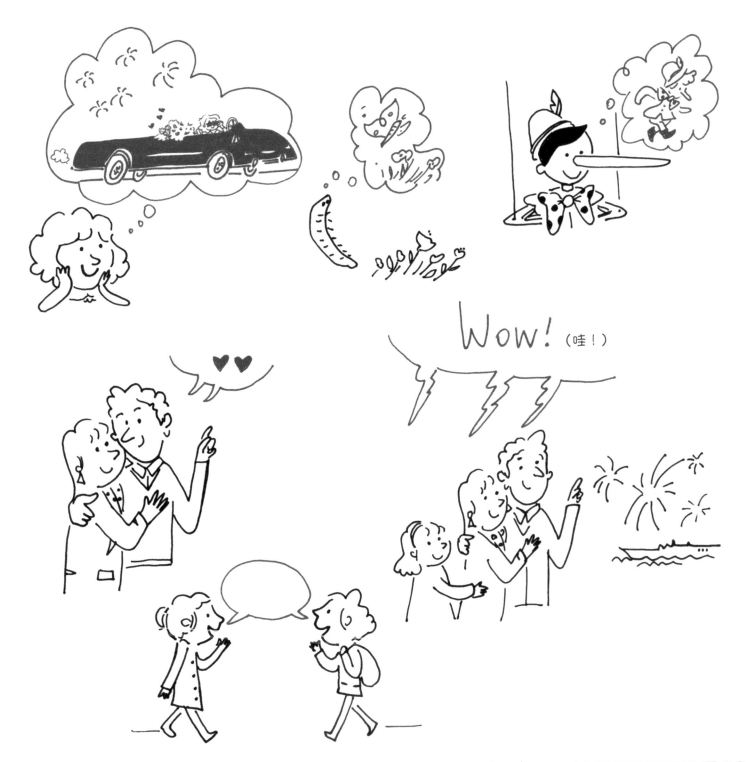

Wow! (哇！)

59

先寫字再畫框！

寫對話時，先寫內容，再畫外框。

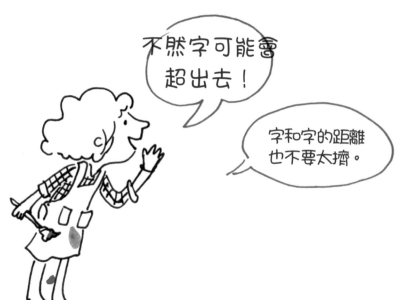

① 用鉛筆寫下文字。
② 畫一個框把文字圈起來。

畫對話框時，可以先畫出一個圓形或橢圓形，
然後幫它加上一個小尾巴！

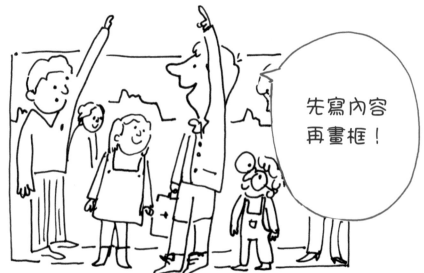

好多話想說！

同一個畫格裡的人物如果像現實生活中一樣同時說話，就會聽不到彼此說了什麼！同一個畫格裡的對話框可以互相重疊，可是很容易變得嘈雜……可以運用一些技巧幫助讀者閱讀，例如從大的對話框到小的對話框。

旁白

旁白框經常會放在畫格上方的位置。框內是隱身的作者說的話，是「旁白」。

這個框裡的文字是用來說明故事背景、地點或時間。

請看下面的旁白，內容跟圖案和對話框裡的文字講的是一樣的事！

小心不要這麼做，不要重複一樣的東西：旁白、圖案或對話，可以選一種就好。

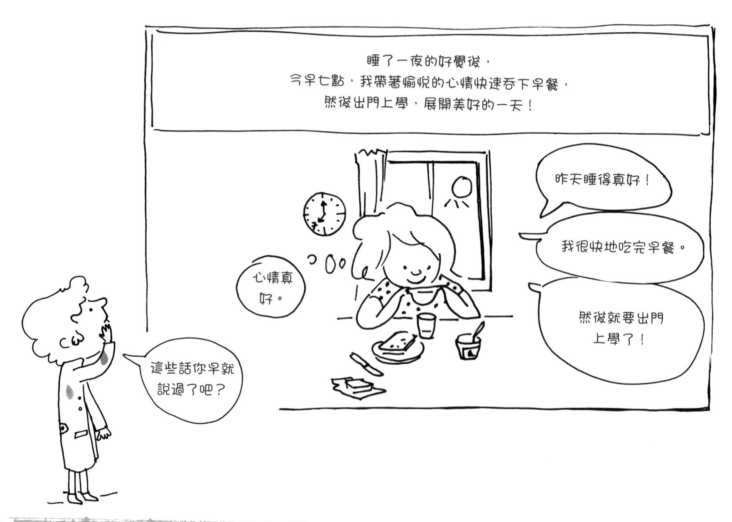

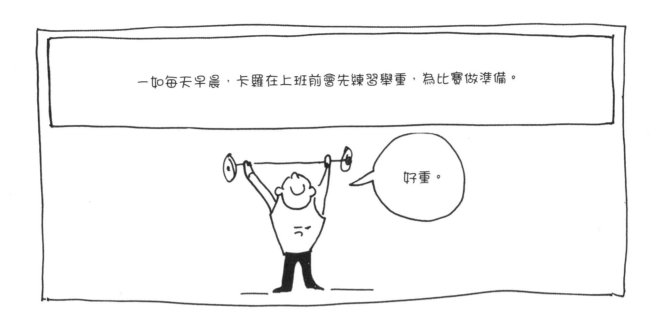

一如每天早晨，卡羅在上班前會先練習舉重，為比賽做準備。

好重。

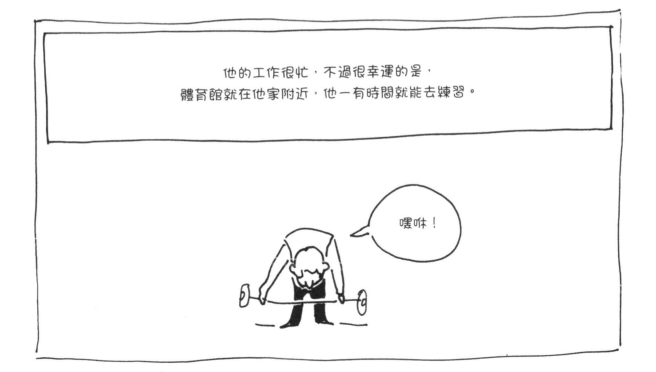

他的工作很忙，不過很幸運的是，
體育館就在他家附近，他一有時間就能去練習。

嘿咻！

擬聲詞

擬聲詞是漫畫裡很重要的元素，經常會看到。擬聲詞可以描繪出聲音、模擬聲音。

請看下面這些不同的擬聲詞。應該看得出來，圖案的設計也會影響口氣！

SPLASH!
（啪啦）

BLOP!
（咕嚕）

BLOB
（啵啵）

PROUT!
（噗）

BAM!
（碰）

BANG!
（砰）

BOOM!
（轟）

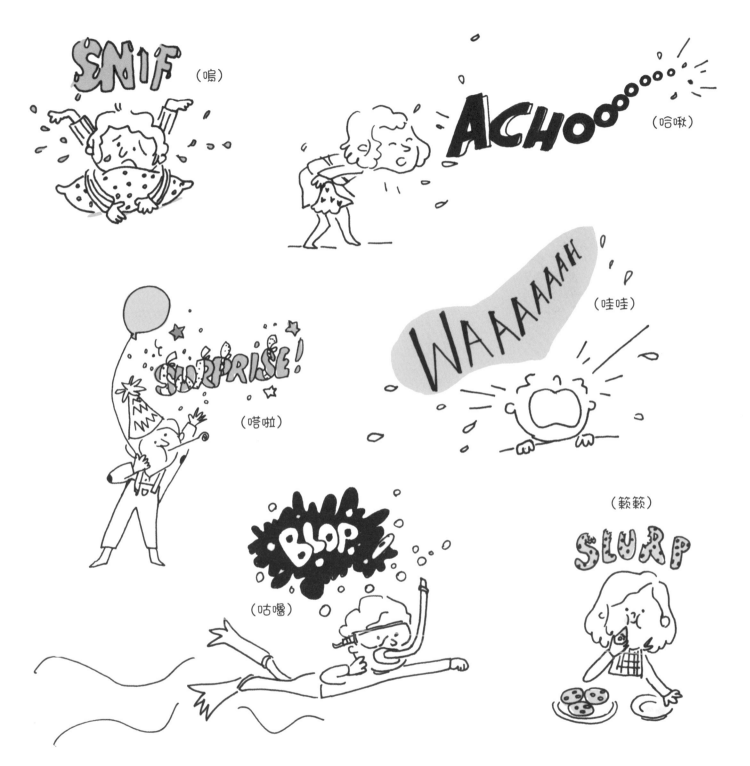

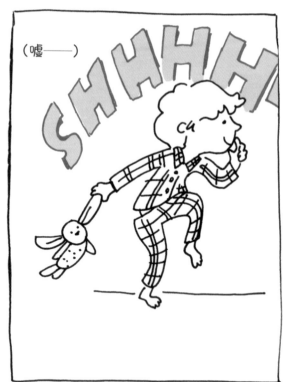

媽媽在睡覺

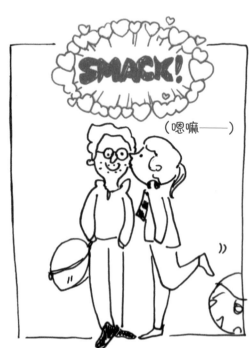

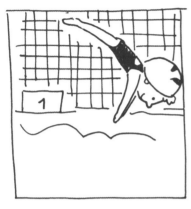
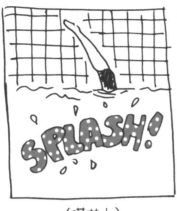
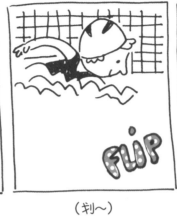

SPLASH!

（嘩啦！）

FLIP

（划～）

FLAP

（啪啦～）

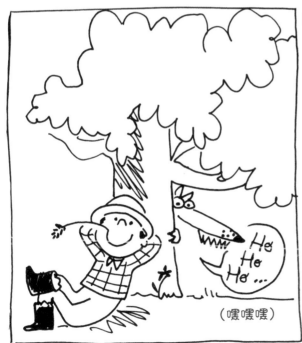

He
Ho
He...

（嘿嘿嘿）

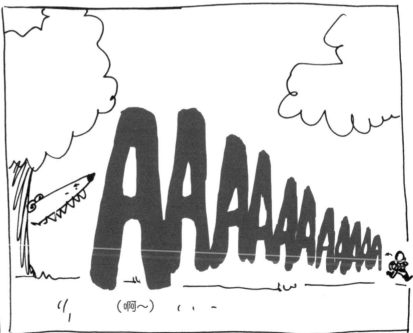

AAAAAAAAaaaa

（啊～）

從鉛筆到鋼珠筆

草稿畫好了嗎？現在可以上色了，也就是定稿的階段。一般來說，會使用
不可擦拭的黑筆，筆尖是0.5或0.7mm。

步驟如下：

❶ 在草稿上放一張白紙。

❷ 把兩張紙一起貼在透光的玻璃上，光線就會穿透原稿。

❸ 用一枝筆臨摹圖案。

原子筆

中性膠墨筆

細支彩色筆（黑）

沾水筆

毛筆

墨水

修正液

橡皮擦

透光描圖板是一個會發光的板子，上墨時
非常有用。把原稿和紙放在這種透光板上
後，因為圖案會隨光線透過新的紙，你就
可以把圖描在漂亮的紙張上了！你也可以
直接把兩張紙掛在窗戶上，只是比較不方
便而已。

黑白或彩色？

根據個人習慣，你可以選擇停在黑白階段，如果你想要呈現很多細節，
黑白兩色可以營造出很成功的畫面。

如果不想只有單純的黑色線條，也可以加上一些陰影或是黑色的色塊。

除此之外，灰階也是一種選擇，也就是用稀釋過的墨水把某些區域塗成灰色。
這麼做會增加圖案的層次感。

當然也可以用色鉛筆、水彩、不透明水彩等方式上色，每一種上色方式都會帶
來不同的感受。

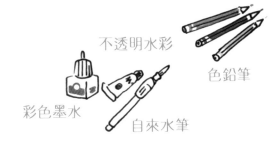

不透明水彩
色鉛筆
彩色墨水
自來水筆

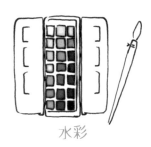

水彩

線條

黑白

灰階

彩色

創意故事點子：
換你試試看

故事點子 1

沙丁魚銅管樂隊

你騎在鯨魚背上出海探險，半路遇到一群全副「武裝」的沙丁魚……
牠們正吹奏著小號和其他聲音響亮的樂器！「叭」、「叭叭」的聲音
不斷傳來，好熱鬧啊！

請在故事裡放入以下元素：

→ 海浪

→ 漁網

→ 一支喇叭

→ 一支鈴鼓

→ 銅鈸

克蕾蒙絲的小秘訣：

大量運用不同形狀的對話框
和各式各樣的擬聲詞！

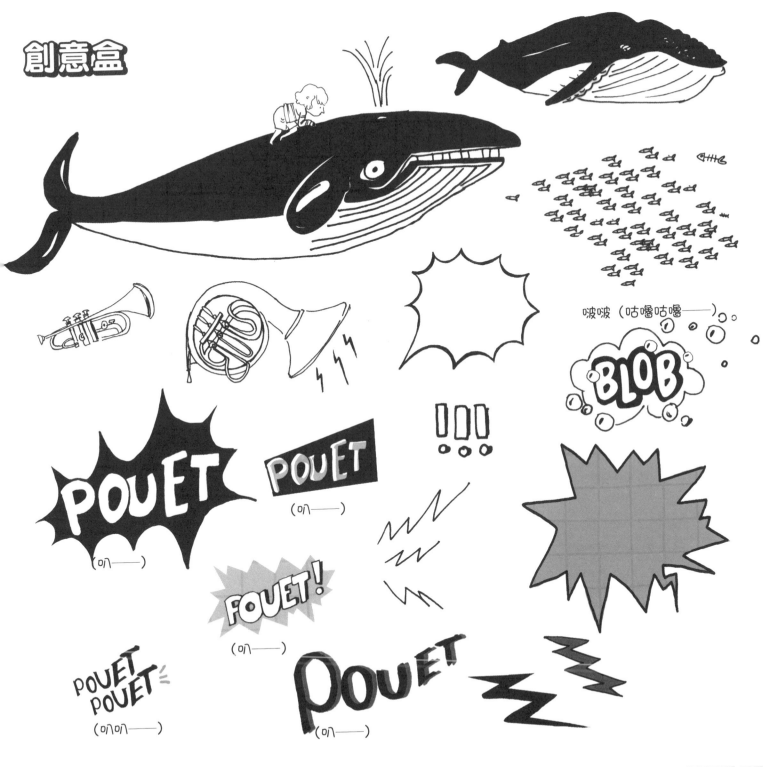

故事點子 ❷
時空之旅

這次，你的人物找到一種穿越時空的方法。他到史前時代晃了一圈，
在古埃及遇上法老後，來到太陽王（路易十四）的宮廷，最後又跟拿
破崙見了面。每個時代都好精彩！

請在故事裡放入以下元素：
→ 一隻長毛象
→ 一座金字塔
→ 一輛馬車
→ 一座大砲

克蕾蒙絲的小秘訣：

每一段故事不要太長，可多
利用三格漫畫的形式。除了
上面提到的時代外，也可以
另外加上中世紀、法國大革
命或是地理大發現等時期。

創意盒

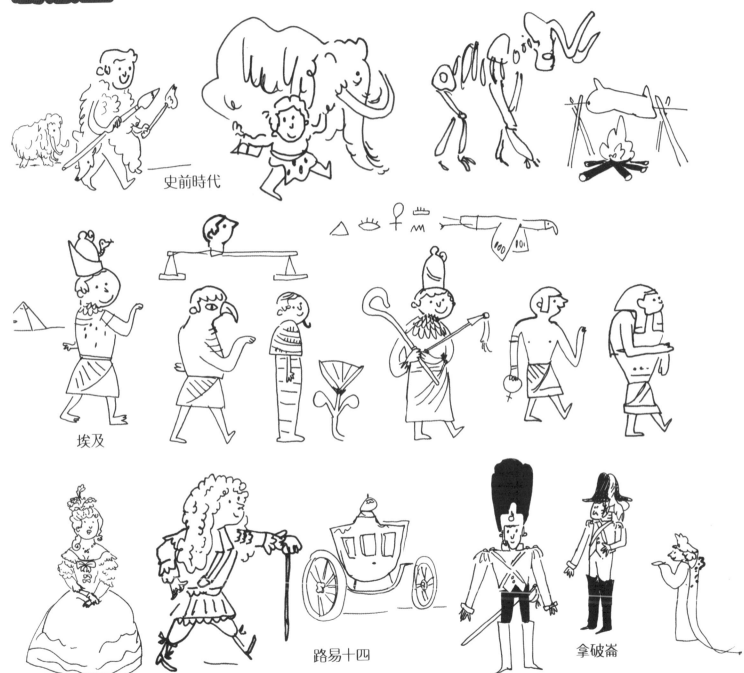

史前時代

埃及

路易十四

拿破崙

故事點子 ③

乒乓砰

有個瘋狂的發明家做了一台煙火發射機！可是他關不掉這台機器。機器到處噴射，發出乒、乓、砰的聲音，太可怕了，大家都不用睡覺了！

請在故事裡放入以下元素：
→ 彈簧
→ 安全帽
→ 各種顏色的雲
→ 試管

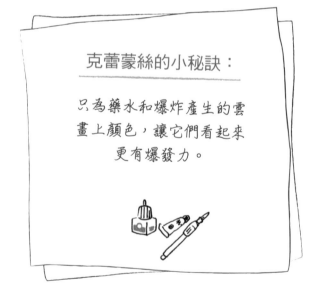

克蕾蒙絲的小秘訣：

只為藥水和爆炸產生的雲畫上顏色，讓它們看起來更有爆發力。

創意盒

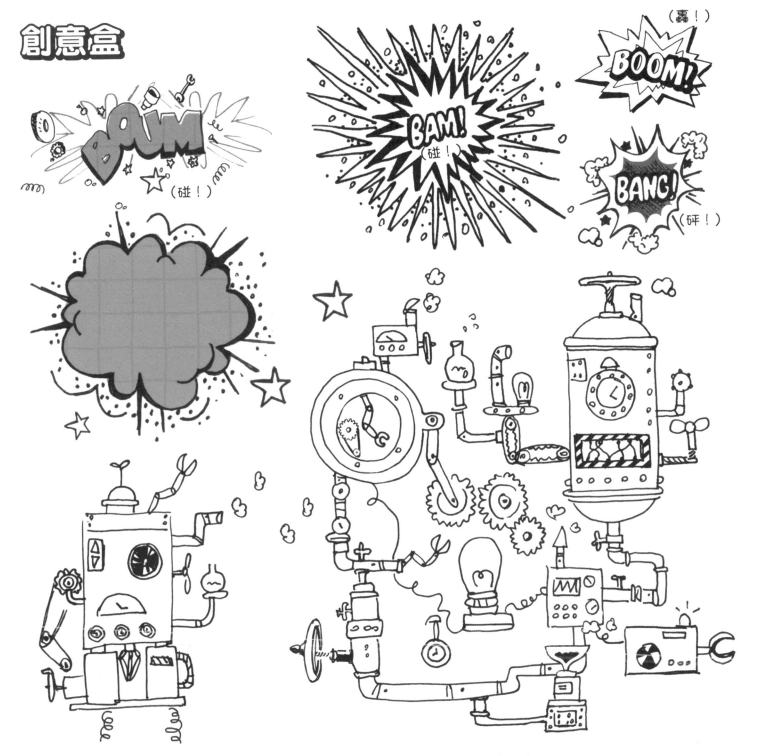

77

故事點子 ④

恐龍遇上暴風雨

一隻頭髮茂密的恐龍和他的孩子被捲進一場暴風雨中。大雨滂沱，風速達到一小時200公里！颶風行經之處，所有的東西都被捲上了天空，包括樹和恐龍都飛起來了！簡直就是世、界、末、日！

請在故事裡放入以下元素：

→ 閃電
→ 一個小鴨造型的游泳圈
→ 一些髮捲
→ 一棵仙人掌

克蕾蒙絲的小秘訣：

多加運用構圖來呈現所有的東西都被捲得漫天開散，可以只畫出一隻腳掌或是倒過來的頭……盡情翻轉所有東西的方向！

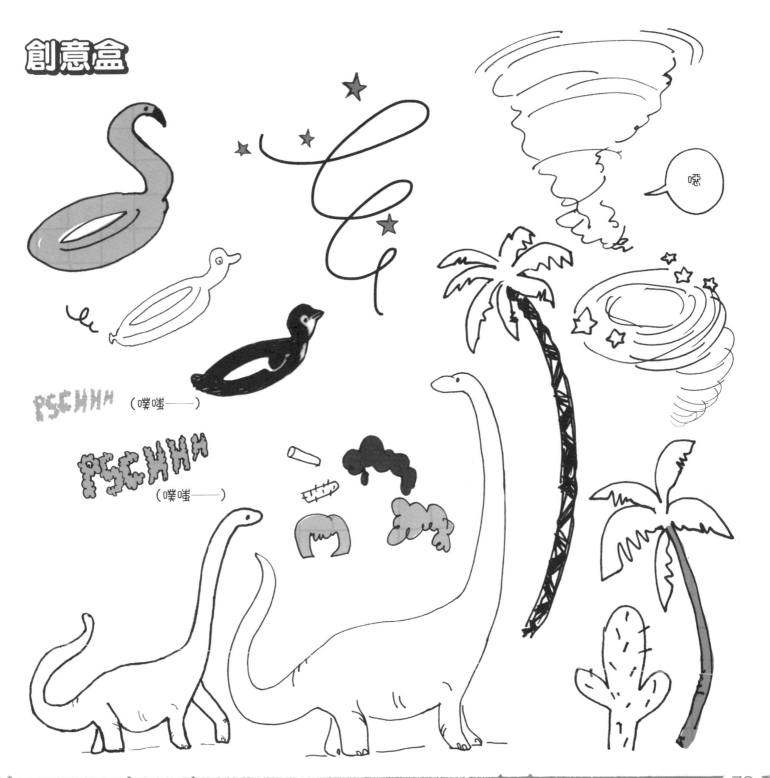

創意盒

PSCHHH （噗嗤——）

PSCHHH （噗嗤——）

噁

故事點子 ⑤
誰怕誰

一隻蝙蝠、一顆南瓜和一個幽靈在鬼屋裡玩遊戲,看誰先嚇到誰。
突然,屋裡的燈全都熄滅了,陷入一片黑暗……

請在故事裡放入以下元素:
➔ 叫聲,例如「嗚~」、「啊!」
➔ 樓梯
➔ 一塊有輪子的板子

(嗚~)

克蕾蒙絲的小秘訣:

加上一些滑稽荒唐的畫面,
故事就不會那麼可怕了,你
的漫畫也會變得好笑。比如
說,讓幽靈站在有輪子的板
子上滑行!

創意盒

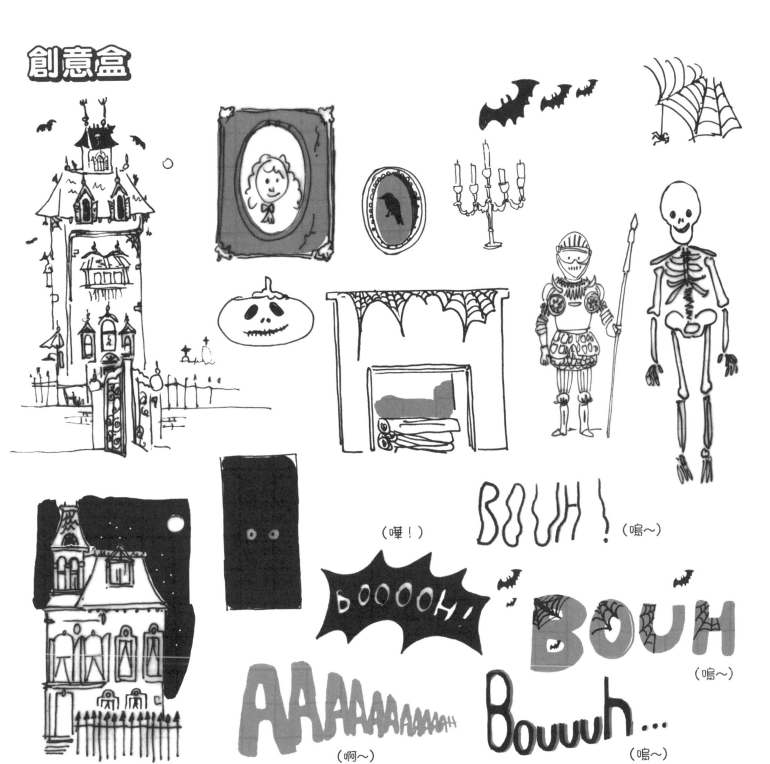

（嗶！）

BOUH！（嗚～）

BOOOOH!

BOUH（嗚～）

AAAAAAAAAAH（啊～）

Bouuuh...（嗚～）

大雨中的午餐

蚯蚓奇奇和鼴鼠樂樂一起出門散步。走著走著，他們決定要坐下來野餐，
兩人分享一盤義大利麵。話才說完，突然下起雨來了。

請在故事裡放入以下元素：
→ 地下迷宮通道
→ 一把傘
→ 一盤義大利麵

克蕾蒙絲的小秘訣：

畫幾個放大鏡頭的畫格，這
樣才看得到小不隆咚的蚯
蚓。別忘了，現實生活中的
鼴鼠是會吃蚯蚓的哦……懂
我的意思吧！

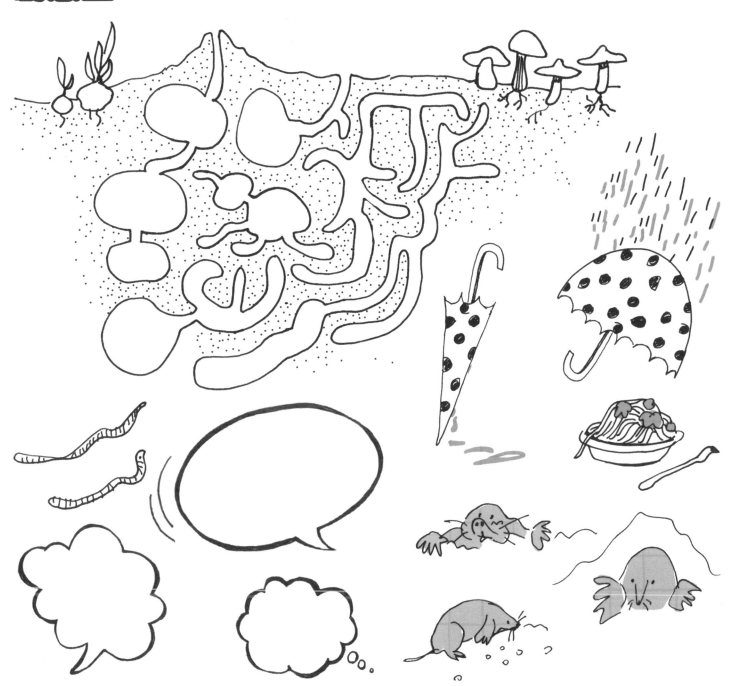

英「熊」來了

你的英「熊」（指搞笑英雄）騎著飛行腳踏車、超音速滑板車、有翅膀的溜冰鞋……
各種超乎想像的交通工具。任務：拯救一坨快要被壓扁的大便！就在他快成功時，
啪，搞笑英雄踩到香蕉皮滑倒了……

請在故事裡放入以下元素：
→ 一輛會走會飛的交通工具
→ 一坨大便
→ 一個擬聲詞「噗～～」
→ 蒼蠅

克蕾蒙絲的小秘訣：

運用構圖、仰視、俯視等視角敘事，比如搞笑英雄騎著超酷的機器飛過城市上方時，就可以試著改變視角。也可以多畫一點蒼蠅製造出誇張的場景。

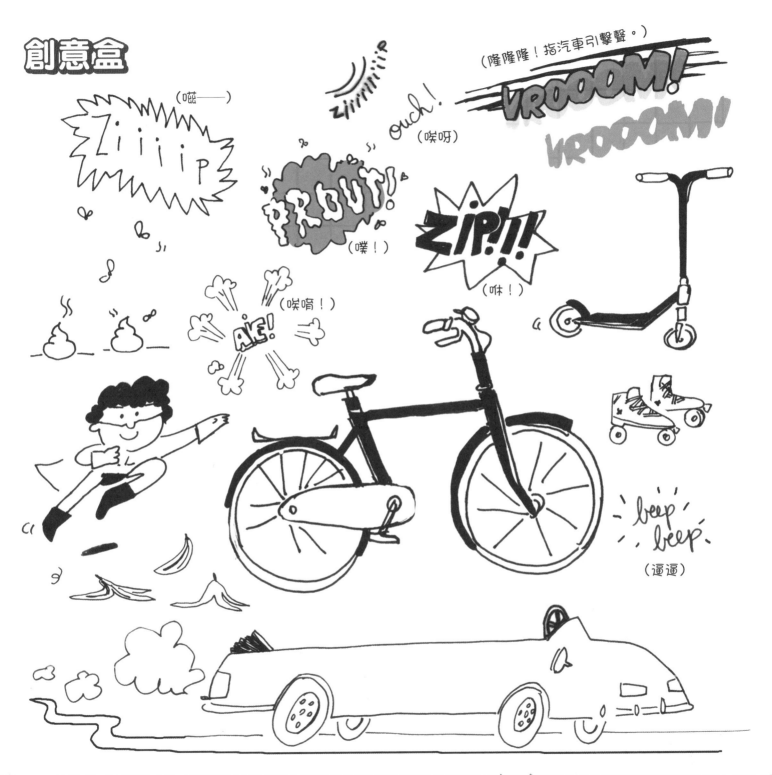

創意盒

故事點子 8

耶誕快樂！

耶誕老人乘著雪橇環遊世界，西班牙、中國、澳洲、義大利、俄羅斯、
蒙古……每到一個新的國家，雪橇、禮物和耶誕老人的衣服都會有些改變！

請在故事裡放入以下元素：

→ 一隻駱駝
→ 尼斯湖水怪
→ （威尼斯）貢多拉船

克蕾蒙絲的小秘訣：

每個國家都畫幾格（三或
四），這樣會容易得多。利
用一系列的多格漫畫組成你
的故事。

創意盒

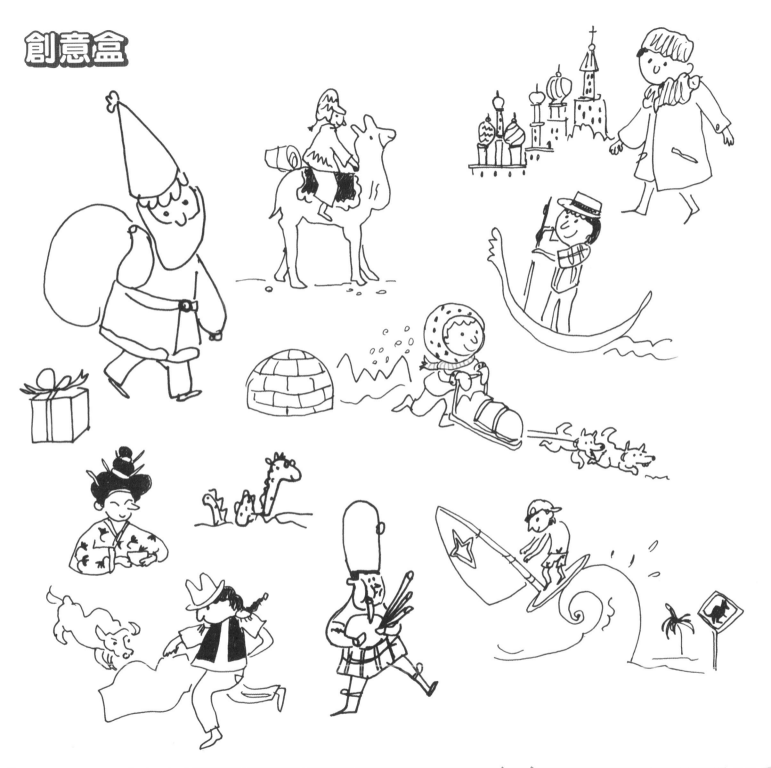

羅曼史

兩隻寄居蟹一起去露營。牠們升起營火，烤了幾串棉花糖，
然後在星空下入睡……兩人就此墜入愛河。

請在故事裡放入以下元素：
➔ 口香糖泡泡
➔ 燈塔
➔ 帳篷
➔ 愛心形狀的眼鏡

克蕾蒙絲的小秘訣：

改變畫格的形狀製造氣氛，
例如畫一個心型的格子增添
浪漫氛圍！

創意盒

boumboum
（噗通噗通——）

漫畫用語小辭典

多格漫畫：圖像或圖框的連續並置。

對話框：用來寫出人物對話或想法的框。

旁白框：用來給敘事者說明時間和地點的長方形框。

畫格：被一個邊框限定的圖案。

亮點：故事高潮或張力結尾處。

草稿：可用鉛筆畫（漫畫）圖稿，圖案大小和完稿一樣。

省略情節：兩個畫格或兩個場景之間流逝的時間、發生，以省略處理。

上墨：用有顏色的原子筆或墨水描出漫畫完稿。

倒敘：回到過去，敘述人物的一段記憶或是事件發生之前的故事。

情緒符號：用來表現想法或情緒的小圖案、小符號。

擬聲詞：摹仿聲音的詞；漫畫中的聲音來源。

畫頁：一整頁的漫畫。通常由許多畫格構成。

劇本（故事構想）：不含圖畫的文字情節敘述。

分鏡：在草稿紙上畫出故事草圖，可用來確認每一個畫格的敘事是否流暢。

文字設計：文字的字體和風格。

拉近：一連串逐漸放大某個物體的鏡頭。

推薦文

林千鈴／台北蘇荷兒童美術館 館長

藝術家都有非凡的想像力，

但不可忽視的，

他們曾付出大量時間，

學習具備與應用藝術的基本能力。

針對創作的基本能力，

從繪畫基本知識開始探討，

包括如何善用工具、如何觀察、

如何用色、如何取景……，

甚至連創作的心理建設──也包含其中。

藝術精神重在探索、嘗試，

創作不會犯錯！

教我們以遊戲的心情踏上創造之途。

更難得的，它還有訓練計畫。

協助我們學會以不同的方法、

不同的向度觀察萬事萬物。

的確，翻開這本書，

就像打開一扇藝術創作之門。

推薦文
揮灑無限想像，創造奇妙的漫畫天地！

薛丞堯／國小藝術教師

講到漫畫，相信有許多人都會眼睛一亮！不論大人小孩，總能說出幾部喜愛的漫畫，甚至有些家喻戶曉的漫畫是一路陪著人們長大的，漫畫最吸引人的地方，不外乎充滿想像力與創造力的角色設定和故事鋪陳，很多漫畫愛好者除了喜歡看，也想要創造屬於自己的角色和故事，但是該怎麼開始呢？

讀過班尼珂老師上一本書的朋友們，應該對於她那溫馨、可愛的風格印象深刻，這本關於漫畫創作的書延續了這樣的風格，當然，也少不了滿滿的創作熱情與豐富的想像力。在這本書中，班尼珂分享了許多創作漫畫的重要概念以及實作練習，與相關建議，像是如何畫出生動且鮮明的角色、劇本與分鏡圖該怎麼規劃、故事的發展與畫格如何安排、取景與視角的多元運用、對話、旁白和擬聲詞的呈現訣竅等，還有從草稿到完稿的繪製流程，她都巧妙地運用精簡、逗趣的插圖搭配文字說明，幫助我們輕鬆愉快的理解與學習，最後面還安排了九個創意實作小任務，讀者可以好好地自我挑戰一番。

身為一位法國巴黎工作坊教師，班尼珂很自然地在書中流露出法式浪漫與美學，對於長時間接受日本動漫風格滋養的台灣讀者來說，這法式的漫畫風格或許會有點距離，另外書中某些例子展現出法國歷史文化的脈絡思維，對我們而言也帶有些異國情調，但相信這樣的差異並不會造成隔閡，而且能夠多加涉獵不同的風格與文化，也可以更加豐富我們欣賞與學習的視野，對於想要好好創作的人來說，不論你喜歡什麼風格，這些創作上的重要知能與概念都能對你有所啟發與幫助。

書名雖然寫著「小小藝術家」，其實是一本大人小孩都會喜歡的書，跟隨班尼珂的引導，接受挑戰的過程除了好玩還能有許多收穫，書中的插圖和創意小任務的例圖，都是為了幫助提升學習效果的參考資訊，不需要去照抄和模仿，只要靈活運用書中學到的方法，畫出屬於自己的特色與風格，加上一個有趣的故事，你也可以揮灑無限想像，創造奇妙的漫畫天地喔！

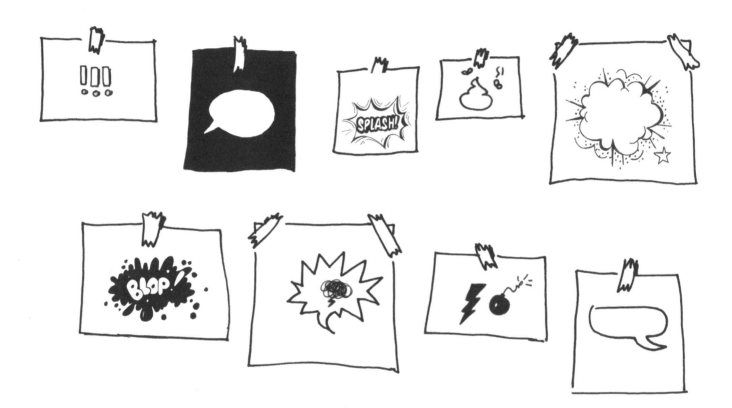

菓 子
Götz Books

・Finden

漫畫！小藝術家工作坊

法式美術啟蒙實作篇，換你用畫筆說故事！

L'ATELIER BD du petit artiste

作　　者：克蕾蒙絲‧班尼珂 Clémence Pénicaud
譯　　者：許雅雯
主　　編：邱靖絨
排　　版：菩薩蠻電腦科技排版公司
封面設計：萬勝安

出　　版：菓子文化/ 遠足文化事業股份有限公司
發　　行：遠足文化事業股份有限公司（讀書共和國出版集團）
地　　址：231 新北市新店區民權路108 之2 號9 樓
電　　話：02-22181417
傳　　真：02-22181009
E m a i l：service@bookrep.com.tw
郵撥帳號：19504465 遠足文化事業股份有限公司
客服專線：0800221029
印　　刷：凱林彩印股份有限公司
定　　價：469 元

初　　版：2023 年 9 月
法律顧問：華洋律師事務所　蘇文生律師

特別聲明：有關本書中的言論內容，不代表本公司／出版集團的立場及意見，文責由作者自行承擔。
歡迎團體訂購，另有優惠，請洽業務部 (02)2218-1417 分機1124、1135

國家圖書館出版品預行編目(CIP)資料

漫畫!小藝術家工作坊：法式美術啟蒙實作篇,換你用畫筆説故事!/克蕾蒙絲.班尼珂(Clémence Pénicaud)作；許雅雯譯. -- 初版. -- 新北市：菓子文化, 遠足文化事業股份有限公司, 2023.09
　面；　公分
譯自：L'Atelier BD du petit artiste
ISBN 978-626-97257-6-2(平裝)

1.CST: 美術教育 2.CST: 兒童教育 3.CST: 基礎課程
903　　　　　　　　　　　　　112014198